U0094500

主　編　劉　江

副主編　曹錦炎　祝遂之

趙叔孺

中國篆刻聚珍　第二輯名家印　第二十四卷

本卷編選　蔡　毅

凡例

一，該印譜叢書定位於篆刻學習臨摹、創作借鑒、印史研究和教學參考，滿足篆刻愛好者、創作者臨摹鑒賞和教學研究之需，成爲學習、瞭解、研究印史的合理範本與理想參考。

一，該印譜叢書編纂中堅持學術性與藝術性相統一，以印學史框架爲學術支撐，以歷代璽印篆刻遺存和印學文獻爲基礎，薈萃印學史專家、古文字學專家、篆刻創作家的綜合視野，緊貼篆刻研習規律，遴選最能夠體現各個時代、各種形制和各名家流派風格的典型之作，呈現中國璽印篆刻藝術精華。遴選中注重引用最新考古發掘與研究成果，注重從書畫名跡、古籍珍本等稀見文獻上提取有價值的印跡。

一，該印譜叢書共分三輯。第一輯「璽印史系列」，梳理出從戰國到宋元印章的印史脈絡；第二輯「名家流派篆刻系列」，輯錄明清至近現代重要流派與名家代表作品；第三輯「專題印系列」，輯入因特殊的形制、材質、工藝、功用而具備獨特審美傾向的璽印篆刻門類。叢書三輯總計約五十卷。

一，每卷由三部分組成。第一部分本卷主題概述；第二部分印蛻及釋文，名家流派篆刻附部分邊款；第三部分輯録本卷主題相關的史料和評析文獻。其中第二部分爲每卷基本單元，一般遴選三百到五百枚印蛻，資源流傳存世特别多或特别少的也有例外。

一，每一卷之中印蛻排序，側重於從易到難的臨習鑒賞進階安排，兼顧類型特徵和審美傾向。部分印作斷代缺乏確切記載與考訂依據的，姑以審美特徵歸類。

一，叢書對每卷進行編號，又對每卷中的印蛻進行編號，俟整套叢書出齊之後，統一編製「印文全文索引」作配套，以便從整套印譜叢書中檢索出任意一個字的印文字形。

艺文類聚金石書畫館

概　述

趙叔孺（一八七四—一九四五），浙江鄞縣（今浙江寧波市鄞州區）人，原名潤祥，字叔孺，後易名時棡，號紉萇，晚年自號二弩老人，顏其居爲二弩精舍。在二十世紀二三十年代，趙叔孺以書法、繪畫、篆刻和鑒定四絕馳譽大江南北，爲近代著名書法篆刻大家。有《漢印分韻補》《古印文字韻林》《二弩精舍印賞》《二弩精舍印譜》等行世。

趙叔孺出身於顯宦世家，父親趙佑宸官至大理寺正卿。一八七四年，趙叔孺五歲就學於慈溪，八歲隨父客居江寧府，十歲從李枚士習文字學及篆刻，二十五歲起任官福建，三十八歲攜眷寓滬上，以書畫篆刻和傳道授徒爲業，終其一生。

趙叔孺出生，因鎮江舊名潤州，故爲其取名潤祥。趙叔孺在蘇鎮江府知府時，趙叔孺在藝術創作上幾乎無所不窺，金石書畫、花卉蟲草、鞍馬翎毛，無不精擅，尤擅畫馬，人稱「近世之趙孟頫」。在書法上，真、草、篆、隸皆擅，其行楷出入趙孟頫、趙之謙，恬靜娟美；篆書得力於李斯、李陽冰、吳讓之，平穩圓轉；隸書融會兩漢，有秀逸之趣。趙叔孺還是一位出色的鑒賞家，收藏豐富，閱歷又深，爲海內名家所推崇。

1

尤其值得稱道的是趙叔孺的篆刻，既與吳昌碩并稱爲近代印壇雙擘，又與黃士陵、齊白

石、王福厂并開「民國印壇五大流派」。

趙叔孺篆刻取法豐富，從周秦古璽到漢代官、私印，包括漢銅鏡銘、封泥、碑額，

兼參浙派、鄧石如、吳讓之、趙之謙，形式上極盡變化之能，將衆多的形式統一到自己

的面目中來，一以貫之。他的篆刻章法平正中見奇崛，樸實中見巧思，分朱布白，疏密

對比、筆畫方圓、綫條粗細、挪讓呼應等細微的精妙處理，寓巧於拙，統一和諧，這正

是工穩一路印風在章法處理時的真諦所在。趙叔孺曾經對其得意弟子陳巨來述章法要義，

據陳巨來《安持人物瑣憶》所記：「刻印章法第一，要篆得好，刀法在其次也。」

趙叔孺的篆刻行刀以衝爲主，衝切結合。運刀時不疾不徐，不躁不屬，從容不迫，

通過精準細膩的運刀來實現篆法所需的筆畫質感。尤其是朱文印，細而勁健，圓不柔弱，

近接宋元，遠承秦漢，有静穆安詳之氣。

與印章風格一樣，趙叔孺的印章邊款也極爲精彩。他很少刻單刀邊款。他傳承了趙

之謙的北魏楷書邊款特點，更加工整細膩。此外，也有一些隸書邊款，結合了漢碑和簡

牘的筆意。也有少量篆書邊款，取法東漢碑額。這些工秀舒展的邊款，和他的安詳工穩

的印面十分契合，兩者構成了有機的整體。

趙叔孺的篆刻面目繁多，工穩精緻、典麗恬靜、淵雅閎正是其風格標志。張大千評趙叔孺有言：「其治印，雖導源其家撝叔，旁及頑伯、牧父，然精意所注，尤在漢印。心摹手追，得其神理，寓奇詭於平正，寄超逸於醇古，非世之貌爲狂怪險譎者所可望也。」

沙孟海在《沙邨印話》中感歎：「元亮之時，印學濫觴未久，猛利和平，雖復殊途，而所詣未及。歷三百年之推嬗移變，猛利至吳缶老，和平至趙叔老，可謂驚心動魄，前無古人。」又稱「安吉吳氏之雄渾，則太陽也；吾鄉趙氏（時棡）之蕭穆，則太陰也」，譽爲日月，齊耀九天。陳巨來也贊道：「邇來印人能臻化境者，當推安吉吳昌碩丈及先師鄞縣趙叔孺時棡先生，可謂一時瑜亮。」

趙叔孺在藝術創作上沒有門户之見，他以師長的寬厚溫和與所營造的多元、包容、平等的師門藝術環境，吸納了不同背景與專長的弟子。他深知「術有專攻」的道理，擅長挖掘、激發每位學生的優勢，強調學生不必拘泥於摹仿老師的面目，而是要學習古人之精髓。流風餘韻，不絕如縷。在他的精心栽培下，精研篆刻的門人如沙孟海、方介堪、陳巨來、葉潞淵，以各自的成就和藝術風貌獨樹一幟。沙孟海一生治印不多，卻寫出了

一部《印学史》。方介堪一生治印逾兩萬，謙謙君子之風，近世罕匹。葉潞淵擷取兩漢與皖、浙之精華，平實質樸，典雅復古。陳巨來更是青出於藍而勝於藍，將元朱文推向了極致，時人推崇其篆刻爲「三百年來第一人」。再傳弟子也成就斐然，英才輩出，至今尤盛，影響深遠。

趙叔孺儒雅高貴的名士風骨，與古爲新、相容通達的藝術風格，至今仍煥發著勃勃生機。趙氏篆刻博大深邃的藝術潛質和後學者易於自塑的基因，於當今篆刻界仍具有切實的研究價值與借鑒意義。

湘雲又字雪盦

古堇（鄞）周鴻孫印

周鴻孫印

趙叔孺

9

曾經雪盦收藏

13

趞鼎樓藏漢碑

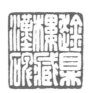

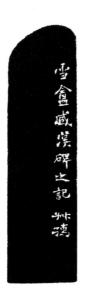

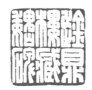

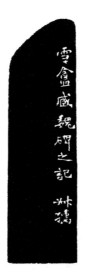

雪盦藏扇

16

趙叔孺

17

四明周氏寶藏三代器

趙叔孺

19

雪盦藏兩京器

20

趙叔孺

21

趙叔孺

23

雪盦銘心之品

湘雲祕玩

趙叔孺

27

古堇（鄞）周氏寶米室祕笈印

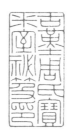

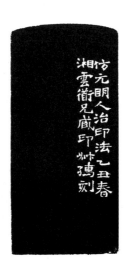

古菫（鄞）周氏雪盦收藏舊拓善本

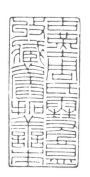

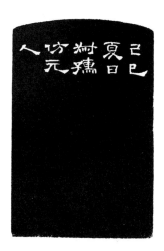

月湖漁長

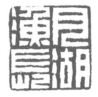

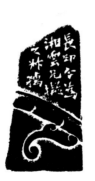

30

趙叔孺

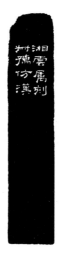

周氏吉金

趙叔孺

湘雲審定

趙叔孺

35

臨平姚景瀛印

趙叔孺

趙叔孺

39

龐元濟書畫印

趙叔孺

與苦瓜同名

42

赵叔孺

43

秦曼青

041

45

趙叔孺

湖帆書畫

趙叔孺

綱孫老友喜余刻宋元
印此印刻意追摹未知
有合
尊意否余百正月炳鴻

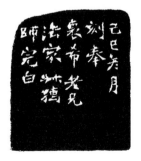

鉏彝齋

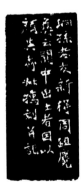

絅孫收藏

趙叔孺

049

清曾臨古

赵
叔
孺

053

秦淦之印

趙叔孺

錫山秦文錦印

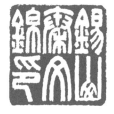

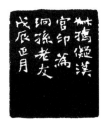

趙
叔
孺

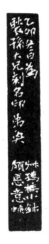

秦淤

趙叔孺

63

絧
孫

清 曾

趙叔孺

趙叔孺

清曾

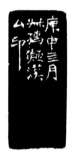

趙叔孺

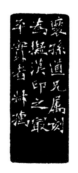

71

秦淈私印

漢有秦騰私印一
印今易一字以應
清曾世譸屬州鵠

趙叔孺

73

清曾書畫

趙
叔
孺

75

古鑒閣中銘心絕品

趙叔孺

石佛龕

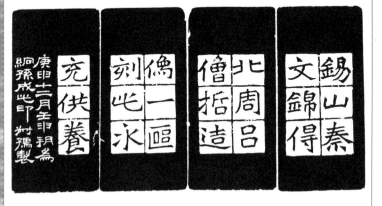

（縮）

秦文錦印

趙叔孺

古鑒閣

趙叔孺

老友絅孫邃於金石之學嘗以金文
碑碣扇字集拓成騑獨逹近心茲未
嘗有余力勸付印以廣流傳今春藏
事海內推滿傑之每出一書余得首先
拜覷愧無新犊用是用刻是印聊舒感
意並附不朽丁巳秋日趙鴻記于庽廬

守黑居士

82

趙叔孺

絅孫心賞

赵叔孺

秦淦印

86

趙叔孺

89

鶴壺精舍

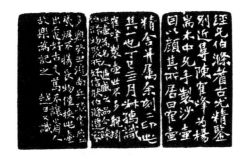

趙叔孺

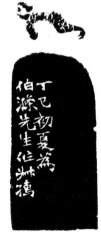

92

赵叔孺

伯滌獲觀

趙叔孺

091

95

家在西子湖頭

趙叔孺

序文善集印而拓名人印譜授
之光專近得其外祖傳郎子太
守華延牽窟舊藏寶印將印
武二冊印滿汪尹子關一手所製肖
而拙印竟附名跡所得何奉如文
後顯跋皆明賢真跡內以侯文
王戎大寶節盡一日夕力習心解

節文肅修攵貞三公遺翰光
滿墨林湘寶故序文珍之重
於頭目廣余刻此印以施卌首
近日序文遺邊送手荒擺中
方家一緊姝井記于體果盧
澤印譜殘帙細審之亦尹子所
製約百餘印及補肯譜之闕

氣略恭尹子刃法博

海上瀋人文徵集之區余末之見
獨滿序大沚得昔神寶黙滿所
護當世以昇之戮越月又記

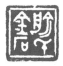

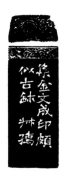

趙叔孺

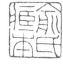

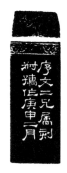

香葉簃

100

赵叔孺

十硯齋

丁輔之

趙叔孺

109

安和室

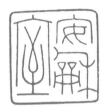

東坡屋嶺外問長生訣於
吳復古復古告之曰安則
和則盦一而精神不擾
安則盦一而精神不擾
和則優柔而情恕不躁即

老子致虛守靜之旨也
雲怡居士曰顏其室
己卯三月朔州鴻巇圓
朱文於扈上

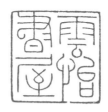

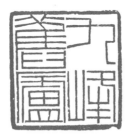

錢唐王石交先生有七十二峰石兵癖
後將鄉泉中丞得其九以贈丁氏
近睞吾友王君竣珊石夐珊之庭在
田家園即石交故宅故顏曰九峰
舊廬嚴曾屬余製印而未果今值
君五十壽遂刻以贈之用當九如之祝
壬戌九秋趙林璚刻并識

趙叔孺

109

113

子展

雲松館主靖侯珍藏印

111

雲松館藏

116

于相

117

114

115

原煒小印

116

赵叔孺

伯子于相之印

趙叔孺

119

赵叔孺

121

申公啟事

趙叔孺

127

124

趙叔孺

129

127

包楚之印

趙叔孺

蛟川包氏覺廬收藏精槧書籍之印

130

趙叔孺

蛟川方兄穉孫嗜書凍雷收藏半閒廬中所著名跡甚彩方兄年正壯盛而鑒別之精攷覈之確已兄如是吾知異日當与項氏天籟閣卞氏式古堂並稱也丙寅花朝日姊孫識於南碧龕

131

135

趙叔孺

137

趙叔孺

135

趙叔孺

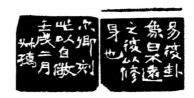

137

爾卿　林炳奎

張正學印

趙叔孺

139

143

昌伯

趙叔孺

141

張正學印

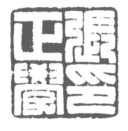

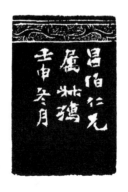

趙叔孺

143

郭氏尚齋

144

趙
叔
孺

145

劉海粟家珍藏

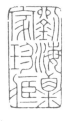

146

赵叔孺

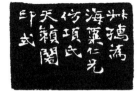

147

151

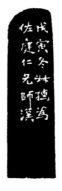

佐庭收藏

149

章揚清印

154

趙叔孺

151

覺廬

容臣

155

繩武鑒賞

趙叔孺

陳俊伯字子壎

趙叔孺

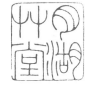

159

體物

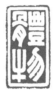

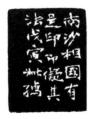

吴訢私印

趙叔孺

163

涵遠居士

趙
叔
孺

169

167

七姊八妹九兄弟

172

趙叔孺

170

仿冷君意叔孺

171

172

趙叔孺

173

陳元暉

趙叔孺

吉臣清玩

180

趙叔孺

177

墨海樓

墨海樓藏

184

趙叔孺

185

有則真賞

186

趙叔孺

183

184

君木　馮玕之印

向邦曾讀

186

187

趙叔孺

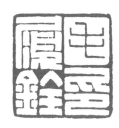

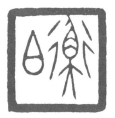

190

趙
叔
孺

蔭千

趙叔孺

193

福闇審定

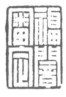

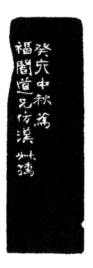

194

趙叔孺

195

月上簃

月上簃小記
月上簃者袁宗楷蔭千之滬寓墨廬扁也室宇
垣朗寏兩翼塵前臨機圃把其疏氣印證維
尋林木輔具栖遲（晚覽于誌爲宜蔭千練達
人事而不屑自浣萬志文雅務存優閒法書
名畫多蒐致流連觀賞符幽賞芳及止范
軍植盈階像魚鳴禽止娛靜思華雁襟念一
時頃遣洲穉徐約女甥也芳外慧中閒門
今美風敦婉與婿同恩好隆於裝澤委隨
浣諸馬倫竊初旦晚開軒比屑近奉光儀遠遂
煙翠氣微芙於帳肖侯新月初去煩耀首
有含影騈神連理夜彿以之嘉慰欵滿能協
敬之度增依倆之重也巳宋俗握椌寶裕玉毀墜
數語昭垂鳳素班如宇月陰千卯月上命共
庶斯集永爲弥可思矣
　蔭千仁世兄屬刻是印因錄小記
　於石年巳四月　烋鴻并記時年六六

（縮）

赵叔孺

姚江章顯庭藏

197

201

顯庭

趙叔孺

199

築屋三間顏曰飽香取蘭桂
騰芳之意近夏屬余刻此印
用跋數語以志緣起時乙亥仲
秋朔識於娛予室㳰鴻

曩於甲子年曾為葉慎徽
先生篆蘭桂書屋額迺前植
有玉蘭木樨兩橛也辛酉
招嗣蓺青昆仲夏於隙地另

201

205

陳巨來

趙叔孺

203

樂志堂書畫印

204

205

照讀樓

人誠有志
士也
乙亥夏月
林德記

蔡青田人
照讀名其
樓讀書尚
友勉歧
古

太乙然藜
照讀焉西
漢劉向故
事葉生

趙叔孺

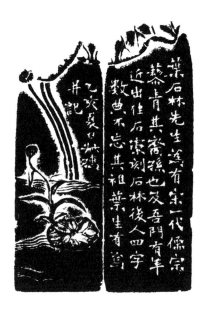

207

208

209

魯盦鑒藏

211

卧游

212

216

213

清河二郎

趙叔孺

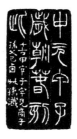

215

辛酉十二月四明趙叔孺得梁玉象題名記

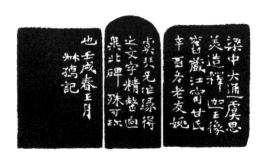

趙叔孺

217

趙叔孺

219

223

叔孺畫馬

趙叔孺

趙
叔
孺

223

南碧龕

娛予室

230

趙叔孺

227

231

229

月上簃小記

趙叔孺

235

朱氏珍藏

236

赵叔孺

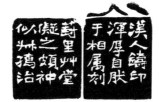

233

虞琴心賞

趙叔孺

235

寶米室

趙叔孺

237

月湖草堂鑒藏金石書畫之印

趙叔孺

239

論語春秋在此罍

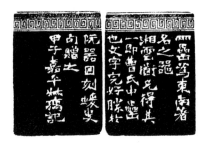

二簋二簠之齋收藏石墨印

趙叔孺

243

247

徽國文公之後

244

245

崇煦買得

246

趙叔孺

251

趙叔孺

249

夏憲私印

250

趙叔孺

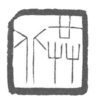

251

俯爲人間一切

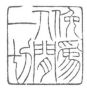

趙叔孺

257

朱氏金石

赵
叔
孺

255

259

綏珊珍賞

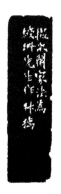

集 評

其治印，雖導源其家撝叔，旁及頑伯、牧父，然精意所注，尤在漢印。心摹手追，得其神理，寓奇詭於平正，寄超逸於醇古，非世之貌爲狂怪險譎者所可望也。（張大千）

他的圓朱文，端嚴大方，基本上用元，明以來細朱舊法，偶然也參以鄧石如、趙之謙的新體。用筆光整勁挺，精到之作，往往突過前人。（沙孟海《印學史》）

其爲元朱文，爲列國璽，謐栗堅挺，古今無第二手。歷三百年之推嬗移變，猛利至吳缶老，和平至趙叔老，可謂驚心動魄，前無古人。若安吉吳氏之雄渾，則太陽也；吾鄉趙氏（時棡）之蕭穆，則太陰也。（沙孟海《沙邨印話》）

鄞縣趙時棡，主張平正，不苟同時俗好尚，取之静潤隱俊之筆，以匡矯時流之昌披，

意至隆也。趙氏所摹擬，周秦漢晉外，特善圓朱文，刻畫之精，可謂前無古人，韻致瀟灑，自闢蹊徑。（沙孟海《印學概論》）

邇來印人能臻化境者，當推安吉吳昌碩丈及先師鄞縣趙叔孺時棡先生，可謂一時瑜亮。……昌老（吳昌碩）之印，乃由讓之上溯漢將軍印，朱文常參匋文，故所作多爲雄厚一路；叔孺先生則自撝叔上窺漢鑄印，朱文則參以周秦小璽，旁及幣文、鏡銘，故其成就開整飭一派。（陳巨來《安持精舍印話》）

其（趙叔孺）刻印初宗趙次閑，四十以後始一以撝叔爲法矣。自來不論書畫篆刻，苟專事摹仿某一大家之派，而無自己面目者，總難成名。而先生以學撝叔卒能繼吳缶翁之後，爲印人首領者，蓋其原因有三：一、撝叔所作，變化多端，面目至多，先生亦無所不能，且其所作仿六國幣、漢封泥，以視撝叔更爲挺而且穩；二、撝叔於漢鑿印至少仿作，先生於漢官印最擅長，漢六面印中白箋、啟事諸作，偶一仿之，一刀既下，從不修潤，神采奕奕也；三、先生之作，得一秀字，與撝叔之渾不同，故得能成此大名耳。

但其書法，篆、隸、行，亦均學撝叔者，故其名稍遜矣。（陳巨來《安持人物瑣憶》）

近代印壇，唯叔孺先生遠師古璽漢印，近挹無人，目光超邁，精究印章藝術之源流正變。（馬國權《近代印人傳》）

263

圖書在版編目（CIP）數據

中國篆刻聚珍．趙叔孺 / 蔡毅編選．－－杭州：浙江
人民美術出版社，2020.1
ISBN 978-7-5340-7546-9

Ⅰ．①中… Ⅱ．①蔡… Ⅲ．①漢字—印譜—中國—近
代 Ⅳ．①J292.42

中國版本圖書館CIP數據核字（2019）第173365號

中國篆刻聚珍·趙叔孺

蔡　毅　編選

特約審讀　于良子
責任編輯　楊　晶
文字編輯　羅仕通
責任校對　余雅汝
裝幀設計　傅笛揚　呂逸爾
責任印製　陳柏榮

出版發行　浙江人民美術出版社
　　　　　（杭州市體育場路 347 號）
網　　址　http://mss.zjcb.com
經　　銷　全國各地新華書店
製　　版　浙江新華圖文製作有限公司
印　　刷　浙江海虹彩色印務有限公司
版　　次　2020 年 1 月第 1 版
印　　次　2020 年 1 月第 1 次印刷
開　　本　889mm×1194mm　1/32
印　　張　8.625
書　　號　ISBN 978-7-5340-7546-9
定　　價　52.00 圓

（如發現印刷裝訂質量問題，影響閱讀，請與出版社市場營銷中心聯繫調換。）

中國篆刻聚珍總目

（以實際出書爲準）